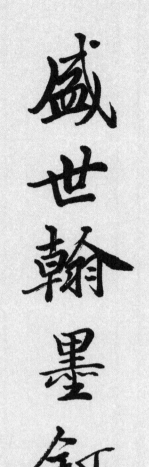

郝良彬　书

盛世翰墨叙深情

天津杨柳青画社

图书在版编目（CIP）数据

盛世翰墨叙深情 / 郝良彬书 . -- 天津 ： 天津杨柳
青画社， 2019.4

ISBN 978-7-5547-0842-2

I . ①盛… II . ①郝… III . ①楷书－法书－作品集－
中国－现代 IV . ① J292.28

中国版本图书馆 CIP 数据核字（2019）第 031954 号

出 版 者：天津杨柳青画社
地　　　址：天津市河西区佟楼三合里 111 号
邮政编码：300074

SHENGSHI HANMO XU SHENQING

出 版 人：王勇
编辑部电话：(022) 28379182
市场营销部电话：(022) 28376828　28374517
　　　　　　　　　　28376998　28376928
传　　　真：(022) 28879185
邮购部电话：(022) 28350624
网　　　址：www.ylqbook.com
制　　　版：天津市锐彩数码分色技术有限公司
印　　　刷：天津海顺印业包装有限公司分公司
开　　　本：1/16　889mm×1194mm
印　　　张：10.75
版　　　次：2019 年 4 月第 1 版
印　　　次：2019 年 4 月第 1 次印刷
印　　　数：1 — 3000 册
书　　　号：ISBN 978-7-5547-0842-2
定　　　价：45.00 元

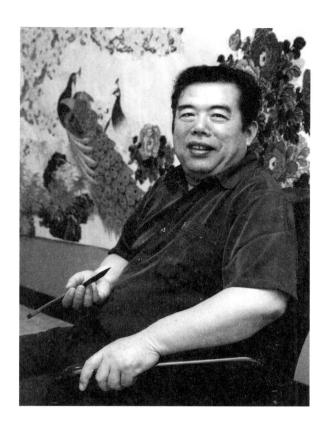

郝良彬，1954 年出生于山东菏泽，师从宋忠元先生、田世光先生。现为中国美术家协会会员、中国人民对外友好协会理事、中国人民对外友好协会艺术创作院研究员、中文宣三百书画院常务副院长、中国澳门画院艺术顾问、中国农工民主党北京市委会东方书画研究会理事、国家一级书法师。

20 世纪 80 年代由多家出版社出版中堂画、条屏、挂历等，发行数量超过百万。1989 年，先后为中南海、国务院机关事务管理局、钓鱼台国宾馆、人民大会堂、天安门和国务院所管辖的多所单位作画百余幅，多幅作品作为国礼赠送外国政要。作品参加国际、国内展览数十次，多次获大奖。出版技法书和画册 30 余部。其作品受到中外各界人士的青睐，被国内外各大博物馆和知名人士收藏。2013 年被文化部、外交部、北京市人民政府授予"和平之旅优秀艺术家"荣誉称号。

世稀畫寶耀眼明光照

藝林衆心銘吾隨師心

師造化師恩浩蕩萬古

情

參觀田世光大師畫展有感
庚寅年夏月書於首都 北京 良枏

雪裡紅梅更精神濤聲

依舊藝潮新千載花鳥

出新意古今一脈中華

魂

觀王雪濤先生花鳥精品回顧展有感

庚寅年春月書於首都北京良梆

青山璦舍郁蔥蘢鳥鳴
幽谷雨蒙蒙樓前臘梅
香飄遠數叢牡丹吐芽
紅

西山春雨　時在壬申年三月十五日作於國務
院西山管理處　良材書

達園草地真青碧凝視

天空時思憲心緒吹亂

問秋風親人何日常相

聚

達園秋日漫步時在壬申年九月六日作於

國務院達園賓館五號樓　良枞書於北京

園裏沉寂天雲去落葉

落花隨風趁林間小路

暎余暉萬里秋空飛鳥

稀

達園賓館秋日漫步時在壬申年十月二日記

於國務院達園賓館　良楫書於北京

前清古木衝碧霄玲瓏

小院乾隆造昔日帝王

歌唫處今憑吾筆著意

描

遊釣魚臺養源齋隨記時在辛未年元月十二日

作於釣魚臺十九樓畫室　良枞書於北京

松影沉寂伴宮燈小橋
玉雕水無聲幽幽魚臺
夜靜寂昂首中天月獨
明

釣魚臺國賓館冬夜月色時在辛未年元月十六日

作於釣魚臺國賓館畫室　良楠書於北京

四面青山鳥鳴空三楊
鑽天晨霧蒙石階暗轉
通深處塔松雕欄伴讀
聲

西山晨景時在壬申年三月十二日作於國務院

西山管理處象鼻溝 良栩書於北京

八

清明青山春雨後萬樹

青碧翠愈幽山鵲叢林

深處鳴斜陽余暉暎山

樓

西山春雨後時在壬申年四月一日傍晚作於國

務院西山管理豪畫室 良楙書於北京

九

西山橫空分天地滿坡

野杏著意奇萬樹粉紅

雜柳綠天成畫卷出匠

意

西山野杏花開其一時在壬申年三月二十五日作於

國務院西山管理處畫室 良栤書於北京

西山紅杏萬樹開曲徑

通幽至此細繁花深處

鳥能語鳴聲似問客常

來

西山野杏花開其三時在壬申年三月二十五日作於

國務院西山管理處畫室　良彬書

二

碧波萬頃水連天飄渺

仙島有無間漁舟劃過

晨光裡白鷗點點穿雲

煙

蓬萊仙島觀海時在壬申年五月二十六日作

於山東煙臺蓬萊仙島 良林書於北京

二二

群峰深沉卧苍龙

官厅水明暎馀红中天玉盘

照游侣登顶四顾野朦朦

夜游长城　时在壬申年六月十二日晚七点以后

登上长城古堡　良材书于北京

南海碧濤暎青天遠山

朦朧澹如煙天涯海角

怪石多椰林起舞白沙

灘

游三亞天涯海角有記 時在壬申年十二月二十二日

作於海南三亞國際大酒店 良林書

一四

雨蒙蒙山也朦朦煙雨

碧樹幾重重急端山巒

泥濘路村旁黎家蕉葉

濃

冒雨遊通什其一時在壬申年十二月二十五日

作於海南通什 良林書於北京

濃情厚意黎寨女能歌

善舞真情意山林留連

不思歸回望通什會有

期

冒雨遊通什其二時在壬申年十二月二十五日

作於海南通什 良祉書於京華

回望滄海水連天岸邊

壹綫雪浪翻昨夜忽而

北風起萬頃碧水起波

瀾

煙臺芝罘島晨起觀海其一時在辛未年十月

八日作於煙臺芝罘島 良朴書於京華

始皇東巡到滄海為求

仙丹四次来靈藥空求

終成夢驚濤依然拍懸

崖

煙臺芝罘島晨起觀海其二時在辛未年十月

自作於煙臺芝罘島 良林書於北京

炎黄之胄偉兒男寫生

萬里只等閒筆下形象

探索多和諧盛世繪新

篇

觀黃冑先生畫展有感

歲在庚寅年書於首都北京 良枏

苦心筆耕力扛鼎禪定

書畫藝林驚金石碑銘

通大道石緣古今中華

情

觀李苦禪先生金石緣畫展有感

庚寅年夏月書於首都 北京

二〇

道分陰陽是畫根法本

無法造化存自始書畫

本同源然隨時進藝潮

新

歲在庚寅年夏月書於首都北京良栤

二

白派畫壇真名士啓後

承前一代師哲理深思

通古今妙筆寫真江山

滋

贈白啓哲先生於煙臺東山賓館

歲在庚寅年秋月書於首都北京良林

二二

揚州三月春色深和平

之旅暖人心好客何園

千般好西湖瘦姿美如

雲

參加上和組織藝術團絲綢之路揚州寫生

歲在庚寅年三月作於揚州賓館 良材書

二三

排奡健筆范曾翁丹青

獨步居高峰精通古今

知時變詩書畫壇一鵰

鵬

讀范曾先生雜文集有感

歲在庚寅年夏月書於首都北京良枏

复羊先生思路宽大千

世界现笔端画简意深

有余味漫画功能不壹

般

观王复羊尺幅万象作品展有感

岁在庚寅年夏月作于首都北京良林

中韓名家聚壹屋風格

不同精神突同源異流

終相滙中華藝林世界

殊

參觀中韓現代美術展有感

歲在庚寅年夏月書於首都北京

繪畫書法本游藝以書

會友亦自然壹登拍賣

名利場商家何云翰墨

緣 歲在丙申年初春書於首都北京良橵

藝壇老人劉迅翁革命

轉戰有殊榮游藝丹青

筆猶健名滿京華有遺

風

題劉迅書畫作品展

歲在庚寅年夏月書於首都北京良棟

少小學畫知白石耕硯

春秋過五拾齊翁藝館

常徘徊意蘊聰慧耐深

思

觀齊白石心詩自書展有感

歲在庚寅年夏月書於首都北京良彬

中國畫壇起風雲女傑

思聰智超羣丹青寫出

新華章妙筆揮灑境入

神

參觀周思聰中國畫作品展有記

歲在庚寅年夏月書於首都北京　良栻

美好家園展新姿丹青

繪出正合時京華巨變

換新顏和諧社會春雨

滋

參觀北京美好家園畫展有記

歲在庚寅年夏月作於首都北京良楙

高瞻遠矚智慧珠桃李

滿園名華魯畫壇聖手

劉恩師水綠玉冠摘明

珠

贈班主任劉遠智老師

歲在丙申年春月作於首都 北京良棟

三二

鴻鈞花鳥名四海汲古

發展新意来立身立言

甘師牛丹青佳話傳萬

代

贈中央美院金鴻鈞老師

歲在丁亥年仲秋書於首都北京 良枏

精神矍鑠尚青翁丹青

名揚四海中翰墨淋灘

驚風雨畫壇神手不老

松

贈中國美院老教授葉尚青先生

歲在丙申年初春書於前門飯店 良林

田鏞揮筆意氣豪寶刀

不老領風騷花鳥自成

壹世界藝壇獨步境自

高

丙申新春賀田鏞老師創作新畫

良楸書於首都北京

國畫南畫本壹律地域

不同奏異曲各有靈妙

各自探下筆有神自成

趣

觀中日美術交流聯合展有感

歲在丙申年春月書於首都北京良林

申也聖手畫無敵筆下

大千世稱稀青春得意

飄四方美圖如雲着人

迷

憶少年時代追隨周申老師學畫其一

歲在庚寅年秋月書於首都北京 良梽

提筆生花有神力學貫

中西畫自奇吾幼師申

得相助五拾春秋思情

誼

憶少年時代追隨周申老師學畫其二

歲在庚寅年秋月書於北京王府研藝樓良彬

北京畫院建畫館藝海

新潮高格展中西文化

全融會丹青長河最壯

觀

題北京畫院美術館

庚寅年夏月書於首都 北京 良栩

兄愚苦耕硯海遊世俗
輕薄暗自羞豪強橫霸
約與滅丹青作伴苦泛
舟
癸未年春月戲對周瑜學弟
時在庚寅年夏月書於首都北京

風花雪月筆墨事踏遍

河山度四時明月照吾

雲夢中萬年華夏續新

詩

己丑年仲秋節月下隨想

歲次丙申年秋月書於首都北京 良槑

初學書法規矩中經常

練習務由衷字要熟後

功夫湍妙手能超造化

工

憶學書法感想

歲在丙申年初春書於北京王府　良秫

吾事丹青自童蒙藝業

研脩事躬行尋到文源

方悟澈學無止境為壹

境

回想初學書畫往事其一

歲在丙申年 初春書於首都 北京 良楸

四三

古今萬事起頭難繪事

初學更寒酸家貧雙淚

行萬里險峰無路也要

攀

回憶初學書畫往事其二

歲在丙申年初春書於首都北京良林

面壁半生仍織黙自古
登峰非等閒人世紛紜
如霧水心靜入定是自
然

回想初學書畫往事其三

歲在丙申年春月書於首都北京　良枏

四五

書道功深可養生中樞

運用得平衡身心應練

如流水調氣安神更固

精

回憶初學書畫往事其四

歲在丙申年初春書於首都北京良枞

磨代名家列案前隻憑

神授不言傳心期相印

形相似愿結人間翰墨

緣

回想初學書畫往事其五

歲在丙申年初春書於首都北京良朴

學書彷彿強登山道路

崎嶇步履艱境愈高時

心愈曠行行不覺出塵

寰

回想初學書畫往事其六

歲在丙申年初春書於首都北京良松

字求生動氣須充骨架

堅時肉始豐世上但知

形體美無神那得好儀

容

思想初學書畫往事其七

歲在丙申年初春書於首都北京良栩

四九

人云書法近雕虫吾學

書法浩氣通感惠徇知

思運筆揮毫猶似舞春

風

思想初學書畫往事其八

歲在丙申年初春書於首都北京良楸

五〇

字到飛神蕭備時自然

綽約見風姿剛柔性格

由天賦不畏旁人有異

詞

回想初學書畫往事之九

歲在丙申年初春書於首都 北京 良楸

四面青山翠欲滴壹潭

碧水嵌山底湖邊玉樹

清愈幽漫步小徑仙境

裡

癸巳年十月宿霧靈山莊有記之一

歲在丙申年初春書於首都北京良彬

湖中船家壹開聲游艇

變成分水龍向著群山

喊壹聲湖面吹来暢快

風

癸巳年十月宿霧靈山莊有記其二

歲在丙申年初春書於首都北京良栻

風和日麗秋色好霧靈

湖水情更高清風徐來

柳依依山光水色神飄

飄

癸巳年十月宿霧靈山莊有記其三

歲在丙申年初春書於首都北京良材

驅車攀登霧靈山壹層

白雲一層天山中山楂

山農種喜翰紅果結滿

園

登霧靈山主峰抒懷其一

歲在癸巳年秋月作於首都北京良楠

五五

剛從山前觀碧薇又傅
石澗賞流水心似山鳥
飛來去葉動樹搖任風
吹

登霧靈山主峰抒懷其二

時在癸巳年秋月作於首都北京 良林

仲秋翰山樹葉紅山路

紅艷艷樹重重風吹樹果

香千里山路前後飛鳥

鳴

登霧靈山主峰抒懷其三

時在癸巳年秋月作於首都北京良棅

山中喜鵲滿山游山澗

泉水垂瀑流望景高亭

唱壹句歌聲飛向白雲

頭

登霧靈山主峰抒懷其四

歲在癸巳年秋月作於首都北京　良材

五八

遊山過嶺又過坡佳日

游人真多多多山頭喜鵲

尾擺擺擺笑翰汽車不挪

窩

登霧靈山主峯抒懷其五

時在癸巳年秋月作於首都北京良榊

老人登山幼相帮步量
山路有幾長彎来彎去
向天際雄心不改有膽
量

登霧靈山主峰抒懷其六
時在癸巳年夏月作於首都北京 良栯

霧靈山頂晴方好四顧

茫然群山小極目藍天

思渺然天外有天誰為

豪

登霧靈山主峰抒懷其七

時在癸巳年十月作於首都北京良柎

佳日登山不記歸滿山
游人路上堆翰墨抒情
興不減清早進山夜才
回

登霧靈山主峰 抒懷其八

時在癸巳年十月作於首都北京 良彬

聞聽壺口水漲堤千里

驅車奔山西水天茫茫

真壯觀盛夏多雨連陰

霧

夏日觀壺口瀑布其一

歲在癸巳年夏月書於北京 良楸

山陝青山相對立壺口

濤聲驚天地汹湧黃湯

天上來天地飛騰雲水

氣

夏日觀壺口瀑布其二

歲在癸巳年夏月書於首都北京良枏

波濤奔湧萬里遙亘古

石壁練千條水天壹氣

狂奔來浪翻紫霧上九

霄

夏日觀壺口瀑布其三

歲在丙申年初春書於首都北京良林

黑崖嶒壁雲氣裡千嚣

水湧激石壁萬里直下

掛珠簾濤雷震耳洩流

急

夏日觀壺口瀑布其四

歲在癸巳年夏月作於首都北京 良柟

黄河之水東流去青山
林森雲霧裡光陰如水
匆匆過人生寸陰應時
惜

夏日觀壺口瀑布其五

歲在癸巳年夏月書於首都北京 良彬

秋日陰雨夜連天天色

灰闇樹淚然徘徊小徑

身猶冷仲秋情致如雲

煙

秋雨癸未年九月作於北京 良栩

文宣畫院般般好翰墨

丹青藝更高與時俱進

同奮起中華藝林做英

豪

文宣畫院仲秋筆會有記 良梆於北京

丹青盛事頌中國翰墨

化彩歌神州心潮逐浪

高四海華夏自強志定

酬州

中文宣三百畫院筆會有記

時在癸巳年九月十五日作於美泉宮大酒店 良林書

席踞龍盤鎮幽燕滄海

長城第壹關塞月邊風

千古事安邦治國固城

垣

登上山海關有感時在辛未年七月二十六日作於國

務院北戴河管理處良栩書於北京

北戴河水浪淘沙瓊閣

海天卷雪花蓬島共贊

風情美雲霞萬象興無

涯

北戴河印象 時在辛未年七月二十日作於國務院北戴河管理處 良祥書於北京

湖水千島走壹遭大鈞

父女把扇搖格格孝順

慈父愛船頭擊水心情

好

戲贈金大鈞先生其一時在癸巳年十月記於浙江

永康　良彬書於首都北京

湖水如鏡翰千島分水
龍頭意氣豪更有鳥島
通幽處茂林鳥語花亦
嬌

戲贈金大鈞先生 其二時在癸巳年十月十日記於
浙江省永康 良祺書於首都北京

七四

霓裳片片着妆新束素

亭亭玉殿春色如美玉、

豐神好冰雪清氣满乾

坤

題窗前玉蘭花

歲在丙申年初春書於首都北京良林

萬里路遙連美中老伴

思子天下同吾兔科研

華盛頓手機連綫長相

通　心相連綫相通　良梣書於首都北京

放眼滄海老龍頭蒼茫

水天白沙鷗回首銕壁

險關道豪氣千丈耀碉

樓

參觀山海關有記 時在辛未年七月二十日作於國

務院北戴河管理處 良枥書於北京

江南芙蓉盛發地寫生

永康池池永旁公園亭邊

清静水湖中戲游兩鴛

鴛

寫浙江永康湖中芙蓉鴛鴦 時在癸巳年十一月

永康寫生其一 良枞書於北京

水邊無數木芙蓉露滴

臙脂色未濃秋冷共喜

巧囬春鵲鳥飛來弄清

影

浙江永康觀芙蓉有記其二時在癸巳年十一月

和田鏞老師永康寫生　良栿書於北京

溪邊爭艷芙蓉笑花永

依戀相媚好枝斜有似

美人醉水石相伴飛翠

鳥

永康觀芙蓉有記其三　時在癸巳年十一月作

丁酉年夏月書於首都　北京　良材

粉香紅艷永康秋滿池

妙影不勝收秀色波上

飛雙鳥秋風池中似春

遊

永康觀芙蓉有記其四時在癸巳年十月隨田鏞

先生永康寫生　良林書於北京

芙蓉花開池水旁池中

相依兩鴛鴦秋風徐來

寒煙碧花下成雙情意

長

永康觀芙蓉有記其五時在癸巳年十一月隨

田鑷老師永康寫生　良枏書於北京

枝牽蔓轉葉紛紛數朵

豔紅鮮出群盤石托根

花凌霄花自鮮明筆自

神

題畫凌霄花其一 良栚作於北京

園中有木名凌霄春到

遂抽百尺條賞時朝為

拂雲花風雨暮為委地

樵

題畫凌霄花其二時在甲午年四月寫煙臺東

山賓館園中所見　良楸書於北京

雲木繁英垂紫玉花蔓

絛繫好春光歲歲香風

花長好燕侶春來報吉

祥

題紫玉燕侶圖其一良林書於北京

八五

繁英紫玉掛雲木飄香

花蔓宜陽春密葉隱隱

飛燕侶明珠香露正醉

人

題紫玉燕侶圖其二 良栩作於北京

八六

五十年来耕墨砚率有

神笔驾牡丹滄桑變幻

多風雨畫船渡吾登春

山　書畫生活述懷　良林書於北京

竹影楚楚松柏耐冬臘

圓月放銀光別墅影沉

路燈闌心緒隨月壹樣

長

各臘圓月抒懷 良楸作於北京

谷雨時節曹州城車如
流水馬如龍萬畝花海
賞花怡富貴花開正春
風

題牡丹詩其一良祺作於首都北京

曹州谷雨暎紫霞富貴

樓觀牡丹花中華奇葩

春風起國色天香滿鄉

家

題畫牡丹詩其二 良栦書於首都北京

舉頭望月月月不語邁步

探路路路有光冬月清輝

靜滿地澹澹清清步徐

祥

冬夜月下散步 良楸書於首都北京

文宣畫院舉盛事書畫

精英群賢至千古文明

待發揚丹青翰墨寫情

志北京美泉宮舉行畫展 良楸作并書

大洋彼岸西雅圖盛夏
不熱好去處晴空碧藍
翰雪山小道林蔭參天
樹

遊美國西雅圖記其一　良枞書於北京

海濱游艇擊水酷草坪

如茵趁伏路百年名校

華盛頓建筑各異世界

殊

遊美國西雅圖風光有記其二時在甲午年七月二十日作

於美國西雅圖 良楙又書於首都北京

生日盛宴在仲秋熱情

祝福龍水樓好友情深

心流暖良朋高姿冠九

州龍水山慶六十歲生日宴會記　良梀書

今日美酒發好香畫友

共同来品嚐得到至友

齊祝福友誼美景共久

長龍水山慶六十歲生日宴會記其二 良㭄書

曹州祥奏祝壽歌泰山

壽翁貴重德德高望重

美名揚四海賓朋同来

賀

岳父九六華誕祝壽詞其一 良棟書於北京

欣逢華誕九六春子孫
滿堂朋如雲壽翁心悅
慈顏生高朋喜歡四鄰
親

岳父九六華誕祝壽詞其二 良彬書於北京

自知泰山恩情重舉盃

共慶在華宮岳父嚴格

教子孫文武皆全福門

中岳父九六華誕祝壽詞其三 良楸書於北京

壽高猶露英雄氣文綵

風流萬年溪青春少年

苦為民門生四海建業

齊

岳父九六華誕祝壽詞其四良梿書於北京

教書育人建功勳忠心

赤膽歷風雲長江後浪

推前浪福祐輩輩英雄

人

岳父九六華誕祝壽詞其五　良柟書於北京

富貴長久千秋在青松

不老萬年春與時俱進

風光好家和業盛氣象

新

岳父九六華誕祝壽詞其六　良楸書於北京

春秋不老贊高壽江山

永輝暎九州九六春行

新歲月福如東海水長

流 岳父九六華誕祝壽詞其七 良彬書於北京

年過九六身猶健鶴壽

松齡春相伴老有所為

藝中遊孫賢學成耀前

賢

岳父九六華誕祝壽詞其八 良材書於北京

德藝雙馨傳美名高風

亮節笑人生當年杏壇

育桃李今日翰苑託群

星

岳父九六華誕祝壽詞其九 良栩 書於北京

吾喜丹青無他好讀書

寫字情趣高偶畫南山

幾枝竹高節豪氣上九

霄

題畫竹時在壬辰年十月九日作 良樹

曉莊學院令吾教桃李

天下年年新學海書山

翰墨香知行合一銘刻

心

南京曉莊學院舉辦書畫交流有記

歲在丙申年初春作於北京并書　良楸

温州相別何依依車前

牽手長嘮嘮他日京華

再相見釣臺把酒話今

朝

温州別張建明先生 時在壬辰年十月十六日作於

温州 良彬書於京華

雁蕩美景難忘懷徐徐

清風迎面來龍湫飛瀑

如煙雨澗底碧水共徘

徊

游雁蕩山小龍湫景區其一時在壬辰年十一月十五日

作於溫州 良材書於北京

天上飛下壹水簾龍湫

煙雨彩雲間雲山霧水

真仙境今日自感是神

仙

游雁蕩山小龍湫其二時在壬辰年十月十五日

作於溫州 良材書於首都北京

一一〇

繪畫要從心裡出目識

心記下功夫各有靈苗

各自探學校如何教得

出 學畫有感 良林書於首都北京

飛赴東瀛訪東京書畫

使者意非輕幾經參觀

訪問後以畫會友情誼

增

隨中國書畫代表團訪問日本時在辛卯年月二十六日作於東京客舍 良枏又書於北京

遊船破浪緩慢行東京

燈火分外明群英暢談

論詩書美酒佳肴真助

興

夜遊東京灣其一時在辛卯年八月二十六日作

於東京 良枞又書於首都 北京

夜行海灣迎風浪燈火

水影泛金光海天深沉

增思緒碧水揚波隨心

暢

夜遊東京灣其二時在辛卯年八月二十八日作

於東京客舍　良栿書於北京

畫展邀請自美國世界

藝事場面爛各派各流

相滙聚環球畫家同切

磋

參加美國世界藝術展其一時在壬辰年十二月二十日

作於美國拉斯委加斯偉恩大酒店　良材

吾畫吾意寫生活國色

天香顯高格友人品評

多說好藝文相通會心

樂

參加世界藝術展其二時在壬辰年十二月二十日作於

美國拉斯委加斯偉恩大酒店　良林又書於北京

蒼松挺立不畏寒雲遮

霧鎮自怡然巉高松茂

暎飛瀑鶴舞青山長作

仙

題畫松鶴圖 良梣書於首都北京

壹水相隔兩門間風格

不同兩重觀廈門高樓

連天宇金門草青人澹

然

遊金門島有記時在甲午年十二月十七日作於廈門

良梽又書於首都 北京

四面青山鬱葱葱大屋

依山顯威風茂林亭臺

百鳥唱先念精神衆傳

承

參觀李先念紀念園有記其一時在乙未年五月六日

作於紅安李家大屋 良林書於京華

先天下之憂而憂念人
間正氣千秋馳騁中原
不下馬國元首清風兩
袖

參觀李先念紀念園有記其二時在乙未年五月六日

作於紅安李家大屋　良林又書於北京

山路迢迢尋陳峭仙鯉

湖中鯉魚跳萬丈青山

如壁立雨中觀山興致

高

遊周寧縣陳峭村其一時在乙未年七月三十日游

陳峭村有感而作 良林又書於京華

二二

陳崎有村山石奇盤山

登頂景稱稀璁翰萬里

青山澗峽谷澗底溪水

碧

遊周寧縣陳崎村其二時在乙未年七月三十日游

陳崎村隨記　良椒又書於京華

周寧風光處處好鯉魚

溪畔興未了九龍神瀑

吟天曲敢比武夷更嬌

嬈

遊福建周寧美景有記其一時在乙未年七月二十六日

作於周寧賓館 良林又書於北京

古樹參天歌悠揚劍飛

拳動小河旁扇飄拍起

自在舞老幼身健是仙

鄉

遊福建周寧東洋溪有記其二時在乙未年七月作

於周寧賓館　良枞又書於北京

一二四

羣山起伏鑲天鏡水天一色湖水平壹壩高高蓄水潤水族衆生得安寧

遊福建周寧平安水庫有記其三時在乙未年七月作於周寧賓館 良林又書於京華

古樹繁茂伴禾溪三仙

橋上翰民居高山風光

古村情溪水清清游鯉

魚

遊福建周寧禾溪古村有記其四時在乙未年七月作

於周寧賓館　良林又書於首都北京

禾溪老屋延千年溪水

静静流村間先人耕讀

有遺校老鄉誦詩驚雲

天

遊福建周寧禾溪老翁誦詩有記其五時在乙未年
七月作於周寧賓館　良材又書於北京

後壠峽谷有傳奇風光

俏麗引人迷山隨雲海

多變幻雲捲雲舒出新

意

遊福建周寧陳崎後壠峽谷有記其六時在乙未年

七月作於周寧賓館　良林又書於北京

千年古樹伴石橋溪水

潺湲不辭勞美麗山川

遊歷盡終歸大海作波

濤

遊福建周寧陳峭 後瓏小石橋有記其七時在乙未

年七月作於周寧賓館 良柄文書於北京

中美友好迎春到華潤

詩情今更高杜志歡歌

動地吟萬家春色猴騰

躍

和美藉華人李華潤迎猴年新春歲在丙申年

初春書於首都北京良林

心仰佛聖五臺山晨鐘

暮鼓聽流泉遠離塵世

望五峯幽谷藏寺聽說

禪

山西五臺山　良栝又書於北京

同張培海先生遊五臺山有記　時在乙未年七月作於

京西群山如浪涌連綿

起伏有高峰初夏驅車

遊太行歡聲笑語意無

窮

同張培海先生遊太行山時在乙未年七月作於山西

太行山 良林又書於首都 北京

老来心中無倦憲開窗

室外有花香信步佇立

晚風里迎風昂首唱夕

陽晚風丙申年三月九日作於北京　良粃

山海壯麗下龍灣國際

遊人夢魂牽溶洞如夢

天宮裹船頭高歌海上

仙

遊越南下龍灣記 時在乙未年十月二十日作於

越南下龍灣客舍 良柟又書於北京

學習究理晚愛辭讀史

千秋猶學詩暮靄晨光

唫韻語春夢老至知惜

時

學詩記 丙申初春二月作於北京 良林

郝家才俊瑞真傑讀書

養志創鴻業澹泊致遠

識春秋厚德載物衆和

諧

贈瑞兒 良琳書於首都 北京

河中船家泛小舟碧水

無際向東流凌波壹棹

隨風去只載春光不載

愁 孟陽河泛舟有記其一 良材書於北京

村前河水綠且靜青山

起伏雲蒸騰山澗紅樓

飛白鷺蓋葦深處映山

影盤陽河晨起散步其二　良楸書於北京

盤陽河水清又清對面

青山映水中茂林脩竹

多成趣游人如織學壽

星盤陽河散步有記其三良梯書於北京

山中雲起繞高坡雲蒸霞蔚思路潤風雲變幻萬千年綠水青山今客多

盤陽河散步其四　良楸書於北京

盘陽河水清如碧清流

時緩有時急岸邊青山

雲蒸騰山下農舍聞鷄

啼　盘陽河畔散步其五　良材書於首都北京

河水清清映脩竹青山

隐隐影叠樹壹片竹筏

飄過来渔家歌聲飛雲

處

盘陽河畔散步其六丙申初春書於北京良栀

盘陽河勝桃花江佳人

如雲歌聲揚山色青青

河水碧漁家歌女水中

央

盘陽河畔散步其七丙申初春書於北京良桃

盤陽河邊納坡村依山

傍水有神韻村裡高朋

来四海歡聚河邊壹家

親

盤陽河畔散步其八丙申年初春書於北京良株

一四四

面對青山欲登峰遙望

白雲意九重盤陽河畔

閒適地猶憶孟德曾為

雄

盤陽河畔散步其九丙申年初春書於北京良材

清風徐來燕飛高盈陽

河畔人更好湘香飯館

可人意九州高朋多如

潮

盂陽河畔散步其十丙申初春書於北京良材

席山腳下村有泉古樹
參天霧色妍噴銀吐玉
結緑珠騰起碧浪織水
簾

巴馬甲篆席山龍泉記其一時在丙申年二月七日作於

巴馬龍泉 良楸又書於 首都北京

石板吐水玉盘轉浮光

耀金細浪翻四海游人

爭到此依依不舍品龍

泉

巴馬甲篆席山龍泉記其二時在丙申年二月七日

作於龍泉 良栦書於首都北京

村女泉邊笑聲脆免郎

戲浪歌歡醉清風泉水

精神爽暢飲甘泉連數

囬

巴馬甲篆庯山龍泉記其三時在丙申年二月七日作

良枏又書於首都北京王府

盛夏月下泳龍泉蕩漾碧波別有天風清水净神氣舒共戲清泉月正圓

龍泉寫意圖 良彬作於首都北京

民族期盼今遂願華夏

喜迎奧運年鳥巢妙造

奪天工炬燃輝暎五洲

天

北京奧運抒懷其一戊子年秋月作良彬

戊子初秋喜北京奥運

圓夢現彩虹聖火萬傳

新世界珠峰招手聚群

英

北京奥運抒懷其二戊子年秋月作於北京良楠

場美技高驚大千瀛寰

競賽同理念盛會花絮

遍寰宇和平友好喜空

前北京奧運抒懷其三戊子秋月作於北京良枏

岁月峥嵘路漫漫中华

伟业展新颜灿灿金光

耀盛世丝绸之路开新

篇

盛世抒怀 良楠作于北京

長城萬里壹條龍歷代

各朝修建成國恥不忘

心牢記要為祖國立新

功

登長城抒懷 庚午年夏月作於北京 良楸

世人向往天安門金碧
輝煌光照人紅旗招展
國威在雄偉壯觀世永
存

全家遊天安門 庚午年五月二日作 良彬

一五六

提筆忘懷萬事休皓首

研藝更風流揮毫潑彩

瀝血汗再寫艷葩綻枝

頭

從藝談其二丙申年初春作於北京良枞

吾事硯田篤而勤墨情

筆趣詩意新筆下猶有

春花艷妙寫大千驚鬼

神

從藝談其二丙申年初春作於北京良枏

風雨同舟牽你手醉了

春秋如老酒人生激流

長相伴青絲共守到白

頭

贈老伴 良林書於首都北京

村邊水塘游人伫石板

幽幽深巷路滿天煙雨

溪芳菲夢裡美景無尋

處

安徽宏村印象 丙申初春作於黃山 良楸

盘河春来滴翠微遍地
煙雨濕芳菲燕子低空
飛来去竹排撒網魚正
肥

盘陽河初春小景 良枏書於北京

假日香山意氣興峰廻

路轉樹相迎最愛山中

晚秋色枝枝紅葉寄深

情

憶遊香山時在庚午秋月作於北京良桝

清明節至又一春　兒女

祭祀思親人九龍山上

敬父母思念雙親淚濛

襟

清明節思親其一　良栻書於北京

兜知父母恩情重衣食

住行心血傾盡辛茹苦

白髮早過勞駝背面色

青

清明節思親其二 良柟書於北京

為計生活走南北浩刼

求借奔西東暗擦幾多

熬煎涙求人幾多風雨

行

清明節思親其三　良林作於首都北京

苦為朝夕憐骨肉望子

春眭舐犢情思母心念

滿眼凓偉哉父母愛永

恒

清明節思親其四　良棟作於北京

遺言諄諄記永年子孫

己知從事艱父母德隆

永流芳松柏蒼蒼山之

巖

清明節思親其五 良栻作於北京

萬丈紅塵書一卷悲欣
交織在其間故事動人
魂魄慮能解苦悶與憂
煩

讀書悟歲在丙申初春作於北京　良棚